這夥毛孩有點萌

桔梗

繪著

知出版

創作源起

2017 年，那時還只有一歲的毛團來到了我們的家。

雖然這隻小胖兔每天只知道吃吃吃，還啃梳化啃牆角啃地墊啃袋子，更令數以十計的電線壯烈犧牲！……咳咳，但我還是很愛她。每天陪着毛團玩，等着她用鼻子哄我，摸着她的軟毛毛，是我一天中最療癒的時間。

到了 2020 年，疫情開始，在家的時間多了，生活放緩了，我開始有時間重拾畫筆，在 IG 上開了一個新的繪帳。

以前我也在 IG 開過繪帳，但那時畫着畫着就開始有點迷失，覺得畫出來的主題只是人云亦云，沒有真正的「我」在裏面。於是我在想，這一次再畫的時候，我心裏最大的感動是甚麼呢？

這次，我望向了正蹲在我腳旁的小毛團。

後來在我的幻想世界中，毛團賴上了她最愛的黑貓老師，認識了很萌但會禿頭的小海豹……每一天，我的毛孩世界裏都發生了很多故事，只待由我的畫筆分享給大家。畫出來後，我最大的樂趣就是逐一看讀者們的留言，每次我都被大家的爆笑吐槽惹得笑不停，甚至還常常因此靈感大爆發，畫出更多續集。所以我常覺得，這個新的繪帳「桔梗與毛孩們」，不僅僅是桔梗的，而是桔梗與讀者們一起共同創造的。

本書正是繪帳的延伸，真沒想到這班吵鬧的毛孩竟會成為書本裏的主角；難得登上另一舞台演出，他們當然更會落力地賣萌了。

以後，「桔梗與毛孩們」還會繼續下去的，請您多多指教。

目録

人物介紹
主要角色

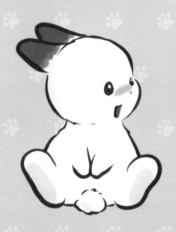

毛團

- 單純可愛的小兔兔，超愛啃東西
- 聽說啃遍幼稚園裏所有同學和電線
- 不想被啃就要確保她每天吃到小茶點

豹豹

- 毛團在幼稚園裏的好朋友
- 在圖書館發現海豹長大後會
 變成一坨光溜溜灰色脂肪體
- 目前致力不讓自己禿頭中

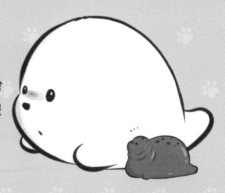

三花

- 毛團的叔叔
- 喜歡耍帥但很不靠譜
- 努力向黑貓老師告白～

（雖然每次都翻車）

黑貓老師

- 溫柔的幼稚園老師
- 很疼愛每隻小毛孩

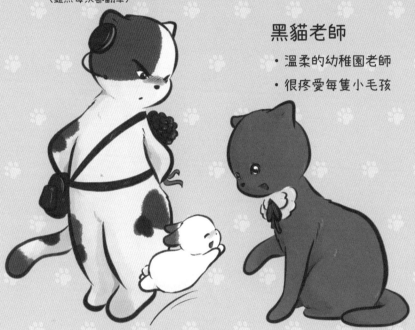

毛孩幼稚園裏的
其他同學

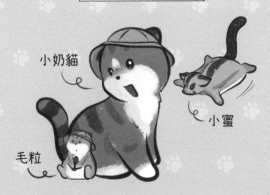

小奶貓

小蜜

毛粒

紅狐

- 很寵白狐的霸道總裁型男友
- 深信和白狐之間沒甚麼問題是撲倒一次
 不能處理的，如果有，就撲倒兩次

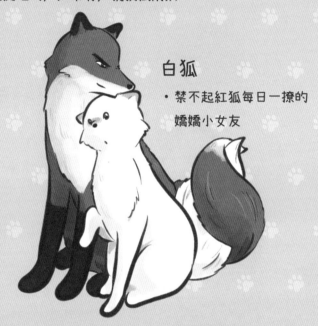

白狐

- 禁不起紅狐每日一撩的
 嬌嬌小女友

一隻錯認了自己
是紅狐和白狐孩子的小熊貓
（而紅狐和白狐又沒有覺得不妥）

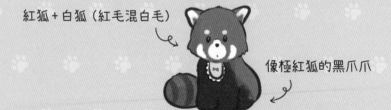

紅狐＋白狐（紅毛混白毛）

像極紅狐的黑爪爪

- 發起惡來也非善男信女

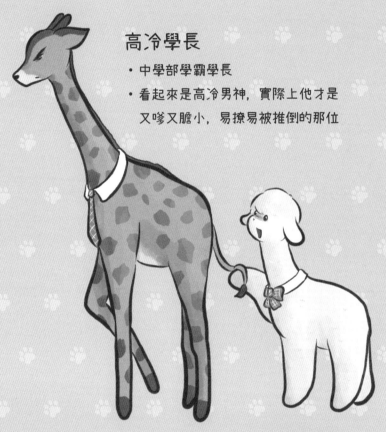

高冷學長

- 中學部學霸學長
- 看起來是高冷男神，實際上他才是
 又嗲又膽小，易撩易被推倒的那位

羊駝妹妹

- 中學部可愛小師妹
- 看起來是軟萌小女友，
 實際上她才是掌控實權
 那位

第一章

這夥毛孩
有點萌

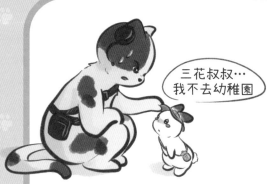

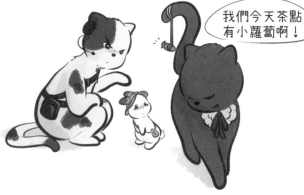

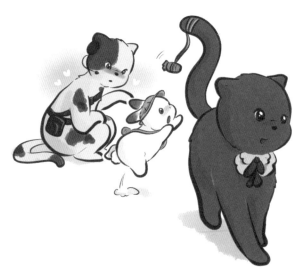

毛團不去幼稚園

三花叔叔～
我喜歡黑貓老師！

我也…我也喜歡

第一章　這夥毛孩有點萌

這夥毛孩有點萌

去吧～大家初次見面
都先聞屁屁的

來聞吧！不用怕

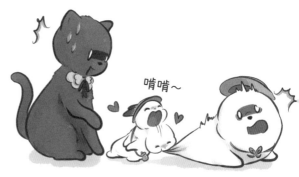

啃啃～

毛團的第一個朋友

好…好了，
你現在可以聞我屁屁了

先自我介紹：我叫小奶貓

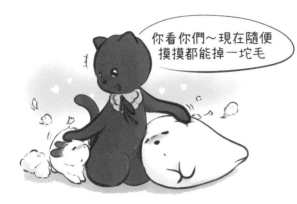

你看你們～現在隨便
摸摸都能掉一坨毛

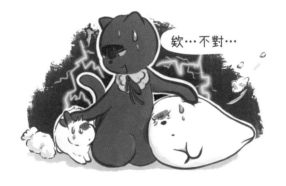

欸…不對…

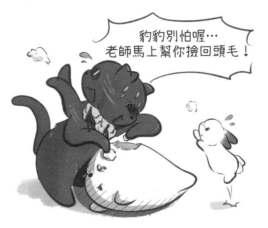

豹豹別怕喔…
老師馬上幫你撿回頭毛！

失去豹生意義

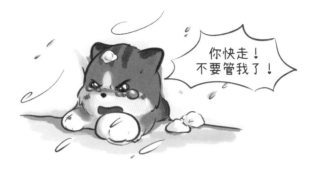

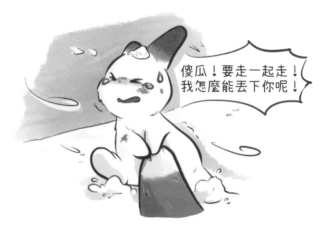

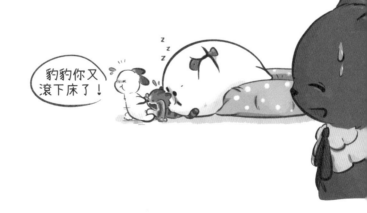

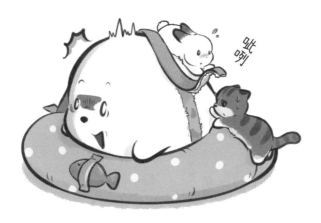

呃…我們保證
下次不用膠紙黏你

請勿亂扒拉地上的鼠鼠

給大家介紹～

我家大哥二哥三哥四哥五哥六哥七哥八哥九哥～

（九個妹控）

磨 蹭 蹭
磨

啃 啃
啃 啃

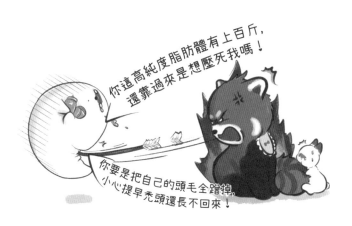

你這高純度脂肪體有上百斤，
還靠過來是想壓死我嗎！

你要是把自己的頭毛全蹭掉，
小心提早禿頭還長不回來！

厚此薄彼

第一章　這夥毛孩有點萌

毛粒挑陪睡娃娃中

會不會太親密了？

專屬的陪睡娃娃

哦？又鑽進來取暖了…

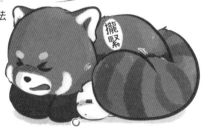

都一身脂肪了還怕冷

真拿你沒辦法

攏緊

不過怎麼好像大塊頭了這麼多…

也是來群暖的

我也要抱團取暖～

你一坨生在極地的百斤脂肪體需要取暖嗎…

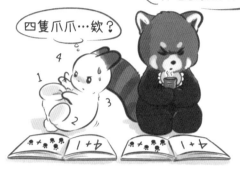

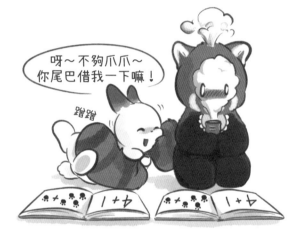

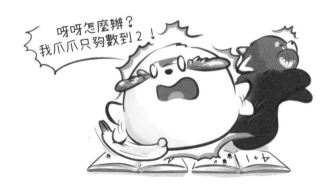

毛孩們的算術課

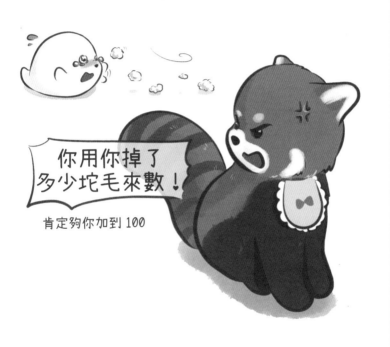

你用你掉了
多少坨毛來數！

肯定夠你加到100

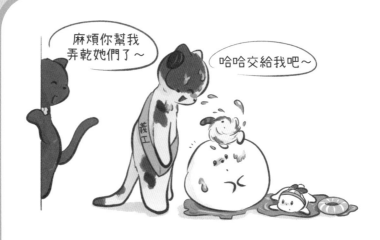

游泳課的善後問題

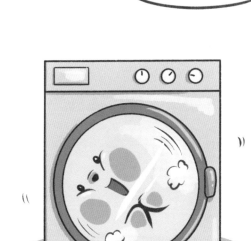

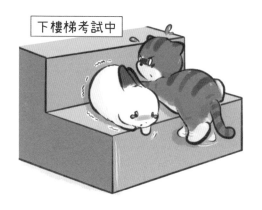

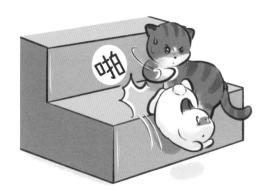

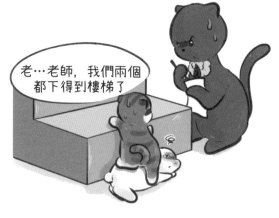

下樓梯是必修課

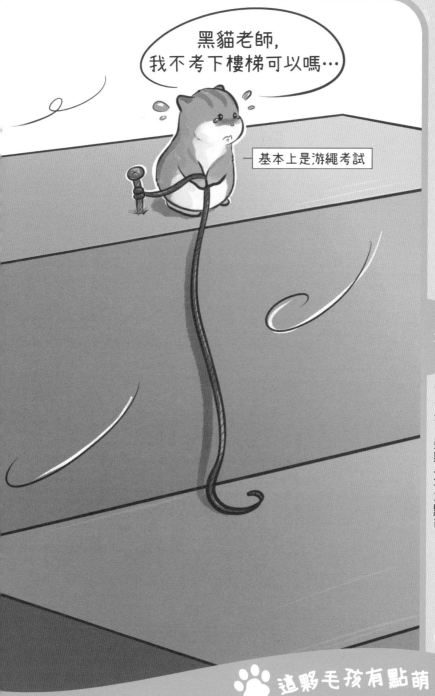

毛孩們的植物學作業

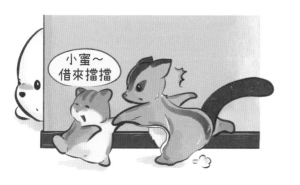

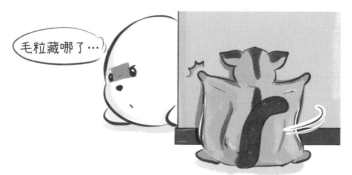

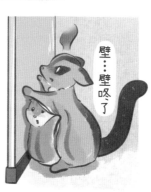

這夥毛孩有點萌

毛孩們的遊戲時間

一⋯片⋯狼⋯藉

果然不能獨留屁孩們自己玩

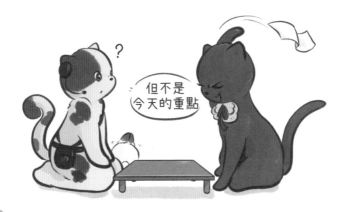

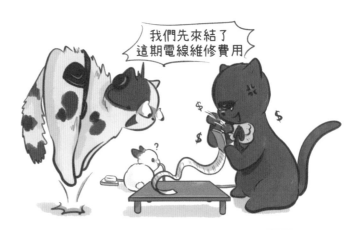

家長日（一）

受害人名單：

下一個目標：

老爸你快點！
黑貓老師在等了！

喂老爸…你想幹嘛

你這是打算摸多久？

撸兔是會上癮的

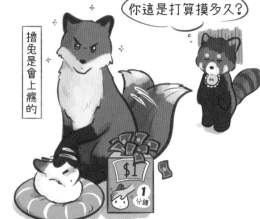

家長日（二）

呼～終於賺夠電線維修費了

果然賺錢是很辛苦呢…

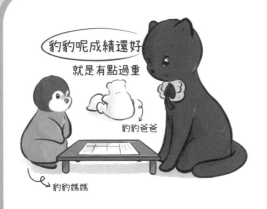

家長日（三）

以他老爸智商，
能活到這麼大也是不容易…

第一章　這夥毛孩有點萌

這夥毛孩有點萌

第二章

這對毛孩
有點甜

滅火處理

炸廚房的女人

老…老婆，我娶你回來
是要照顧你，讓你享福的

以後下廚這種苦差事
還是我來吧

畢竟我還想多活幾年…

第二章　這對毛孩有點甜

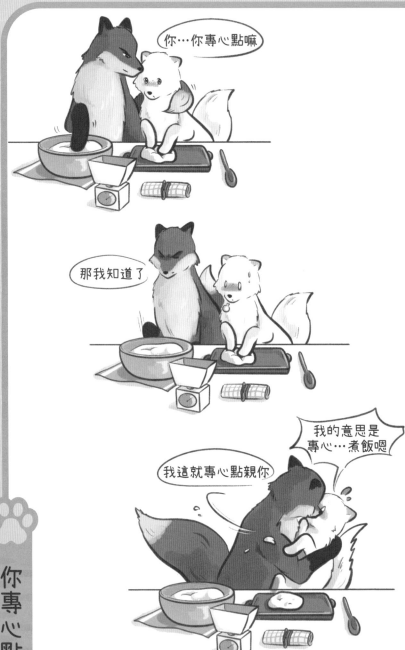

你專心點

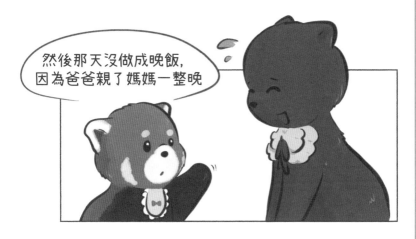

然後那天沒做成晚飯，
因為爸爸親了媽媽一整晚

你別甚麼都跟老師說！

論男友太高如何親親

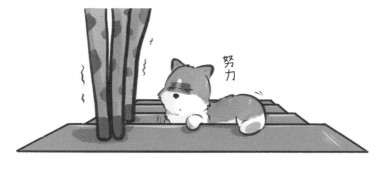

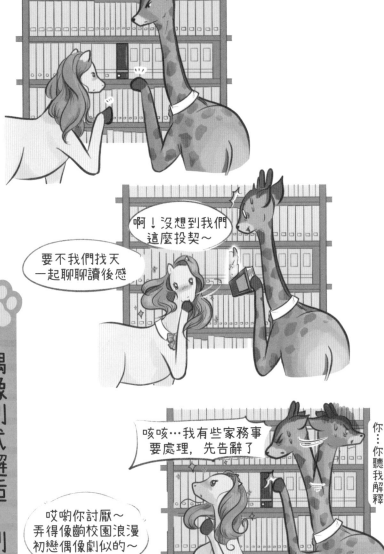

偶像劇式邂逅⋯別的女生

呀…和她很投契嘛～

沒有這樣的事！
只是她一廂情願，
我當然是和你最投契！

是嗎？我看你們
都碰到小手了

當時尚餘 1.27 厘米
我就收回手了！
嚴格來說還未
碰到小手呃…碰到手！

這情節拍得齣偶像劇似的…
就差背後加點粉紅泡泡了

就算是拍也該和你去拍！
她充其量只是女配…
呀不不…是路人甲！
望大人明鑒！

第二章 這對毛孩有點甜

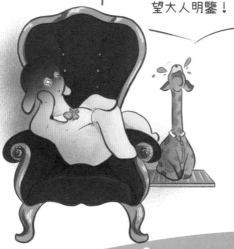

這夥毛孩有點萌

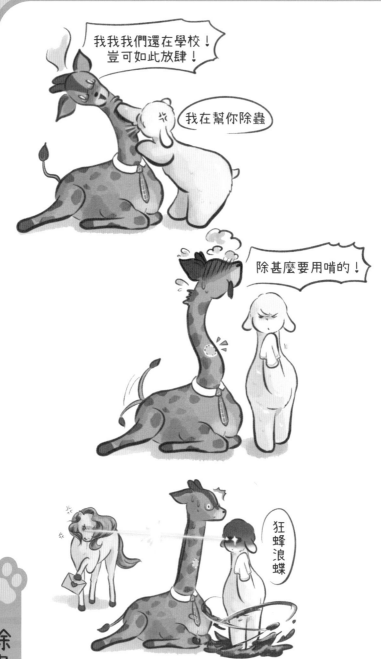

除蟲

他是我的，
你們都別想了

第二章　這對毛孩有點甜

這夥毛孩有點萌

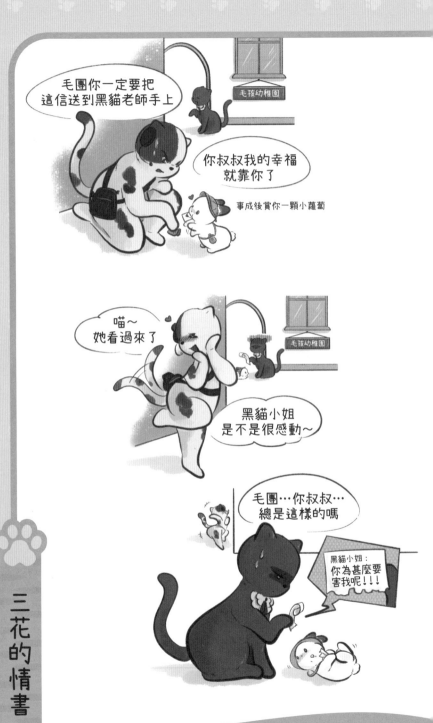

三花的情書

（全文）

黑貓小姐：

你為甚麼要害我呢…
害我滿腦子都是你～

　　　仰慕你的三花

我沒給小蘿蔔你吃嗎？
你沒事啃我的信幹嘛？

你要啃就把整封信都啃掉！
你只啃一半算甚麼？

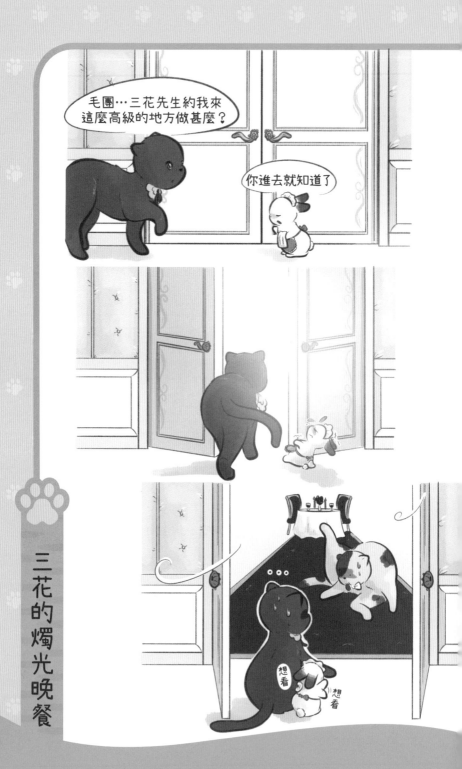

我只是在等待途中突然想洗個澡

第二章 這對毛孩有點甜

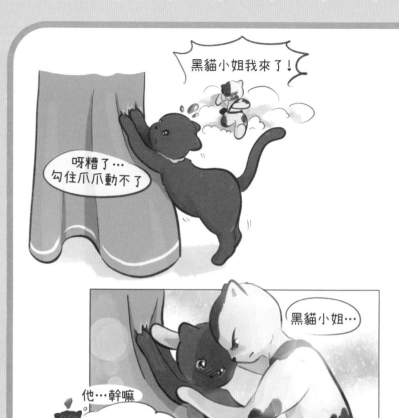

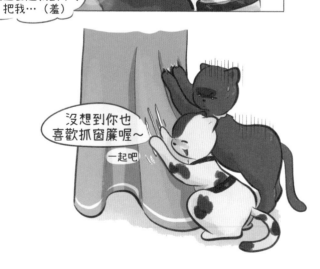

大好機會，
結果你只想到一起抓窗簾嗎？

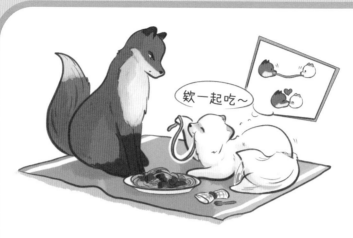

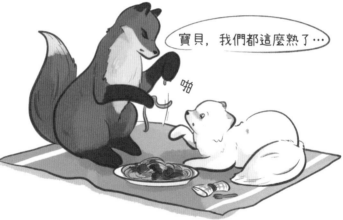

都這麼熟了，我們直接點

這對毛孩有點萌

外面風大，
回家路上小心點

討厭～
是怕我被吹走嗎

怎麼會呢？

以現時風力來說，
是吹不走你這種
重型生物…

N

F

Weight

$f = \mu N$

謝謝提醒

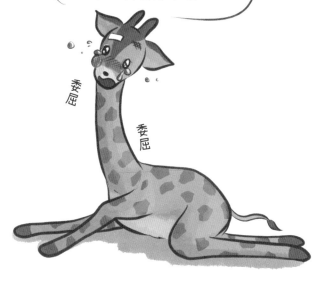

這夥毛孩有點萌

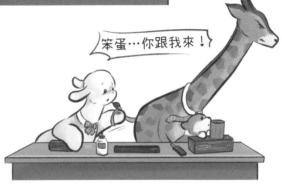

笨蛋⋯你跟我來！

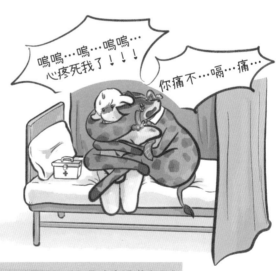

嗚嗚⋯嗚⋯嗚嗚⋯
心疼死我了！！！！

你痛不⋯嗝⋯痛⋯

學長⋯別的學妹學姊知道你是這麼嬌嗲的嗎？

木工課

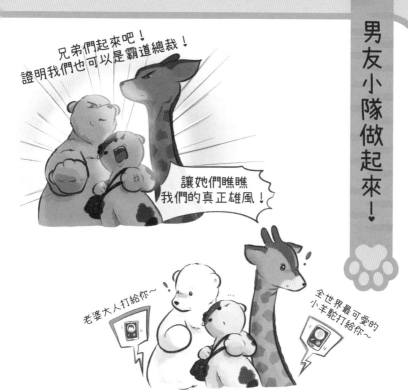

兄弟們起來吧！
證明我們也可以是霸道總裁！

讓她們瞧瞧
我們的真正雄風！

老婆大人打給你～

全世界最可愛的
小羊駝打給你～

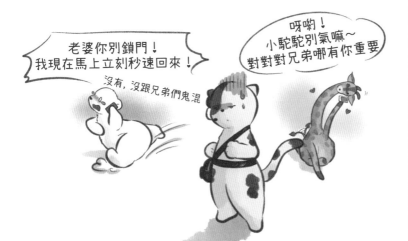

呀喲！
小駝駝別氣嘛～
對對對兄弟哪有你重要

老婆你別鎖門！
我現在馬上立刻秒速回來！

沒有，沒跟兄弟們鬼混

所謂兄弟，就是必要時可以拋棄的工具

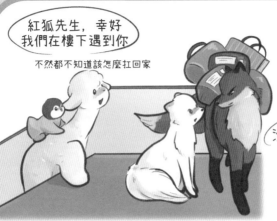

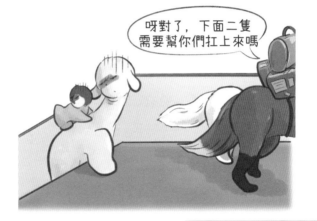

取包裹

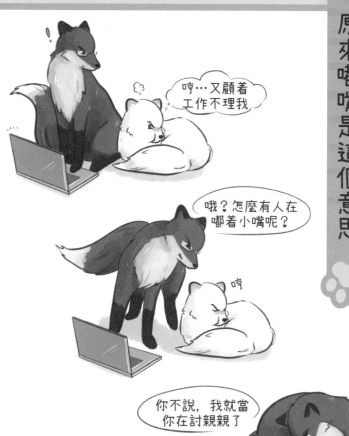

哼…又顧着工作不理我

哦？怎麼有人在嘟着小嘴呢？

哼

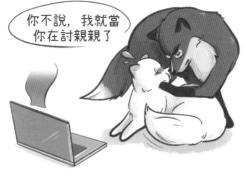

你不說，我就當你在討親親了

我每天被你倆這樣放閃，我容易嗎？

這夥毛孩有點萌

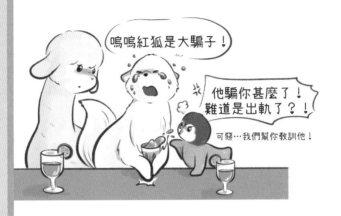

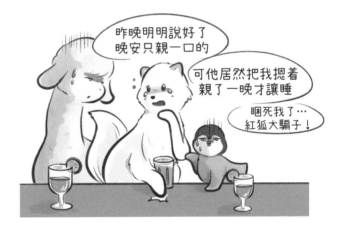

紅狐是大騙子

喂！紅狐嗎？

麻煩你來街角咖啡店
領一領取你老婆

下次看緊你老婆
別讓她亂跑出來放閃了

嗚嗚

再放閃下去，
我們的墨鏡就不夠用了

第二章　這對毛孩有點甜

🐾 這夥毛孩有點萌

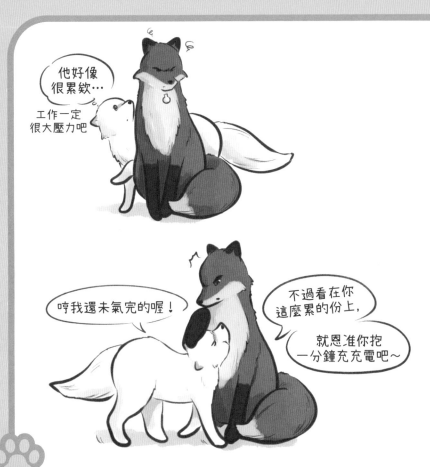

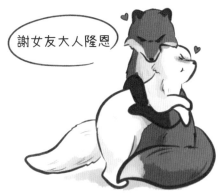

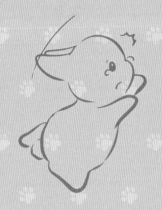

第三章

這些毛孩

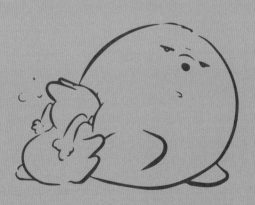

這些毛孩 生病了

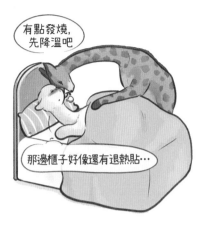

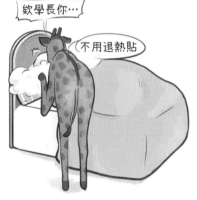

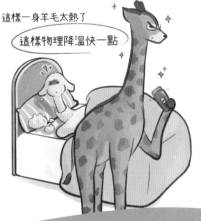

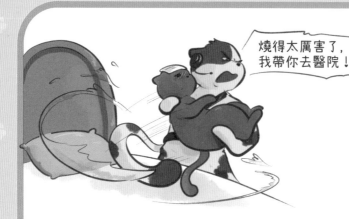

燒得太厲害了，我帶你去醫院！

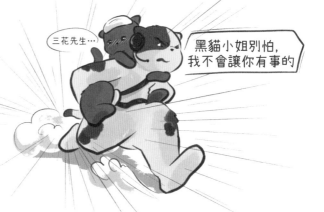

三花先生…

黑貓小姐別怕，我不會讓你有事的

難得可靠一次…才怪

難得可靠一次…才怪

先把地上這個送去急救吧…

累癱

呼 呼 呼

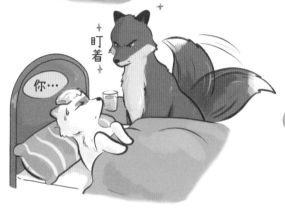

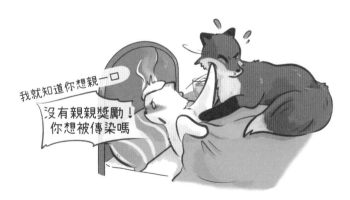

這群毛孩有點萌

這些毛孩
弄丟了

我猜猜

是不是又弄丟了
自己的小蘿蔔

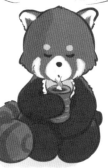

嗯，這個月第 26 次了

嗚嗚

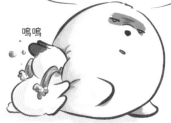

反正就兩個可能性…

進步了，這次不是
被自己屁股坐着

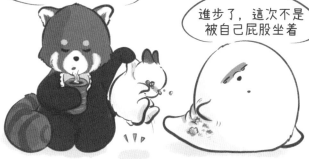

那就只剩
一個可能性

果然是自己吃了
小蘿蔔但又忘了…

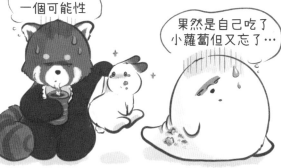

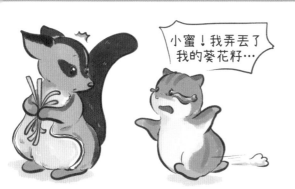

毛粒家的小隧道

小蜜！我弄丟了
我的葵花籽⋯

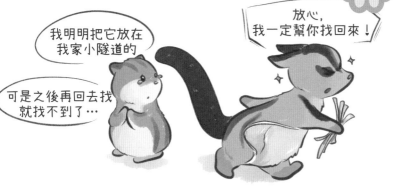

我明明把它放在
我家小隧道的

可是之後再回去找
就找不到了⋯

放心，
我一定幫你找回來！

呃⋯或許你記得
是哪條隧道嗎？

這夥毛孩有點萌

這些毛孩
是最好的嗎？

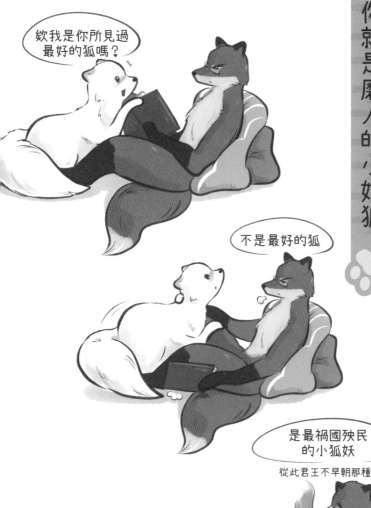

欸我是你所見過
最好的狐嗎？

不是最好的狐

是最禍國殃民
的小狐妖

從此君王不早朝那種

這夥毛孩有點萌

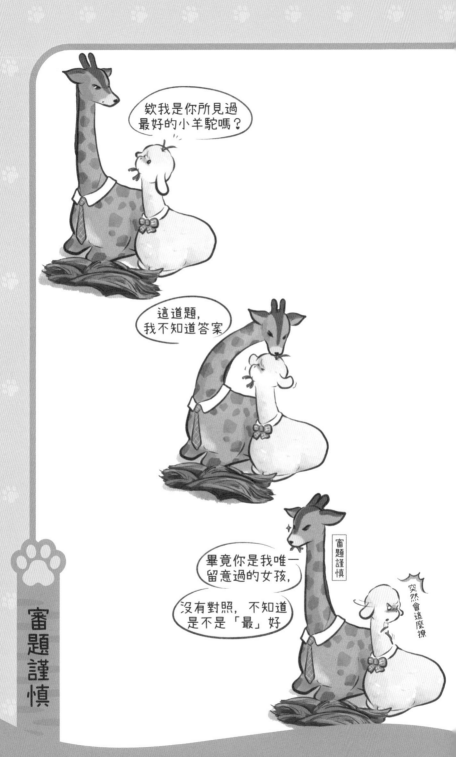

欲揚先抑

老公～
我是你所見過
最好的小企鵝嗎？

這題我熟

按傳統套路，
這時要先來個
欲揚先抑…

當然不是，你…

好，
現在來個大反轉，
狠狠一撩

你倒是聽我說完嘛

85

第三章　這些毛孩

這夥毛孩有點萌

這些毛孩
要減肥

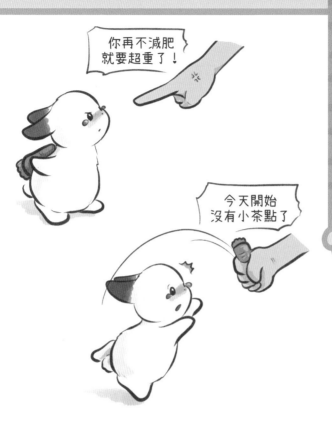

你再不減肥就要超重了！

今天開始沒有小茶點了

嗚嗚討厭媽媽！以後也不理媽媽了！

委屈 委屈

被兔兔討厭了…

這夥毛孩有點萌

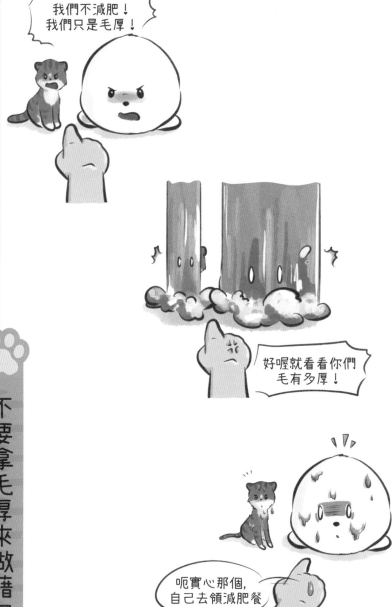

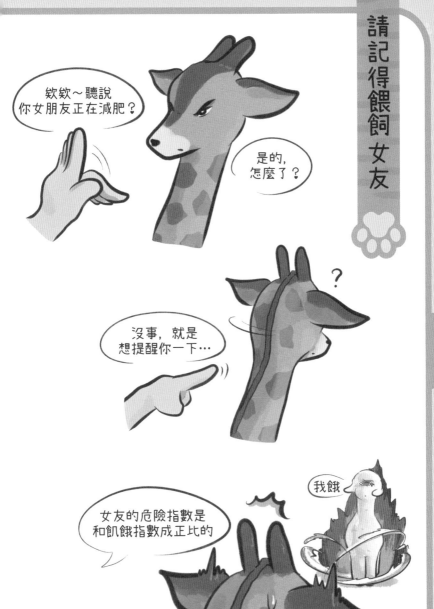

這夥毛孩有點萌

這些毛孩
討厭下雨

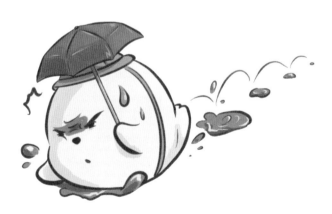

外面雨很大呢~

我有多一把傘，你先拿著回家吧

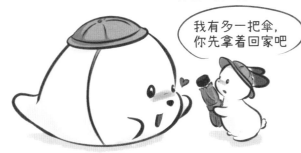

老實說，

傘是有了，但是…

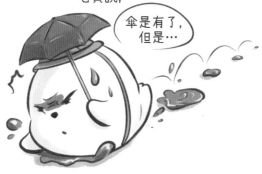

感覺和沒撐傘一樣…

蓋不住屁屁

一步一濺水

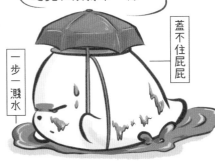

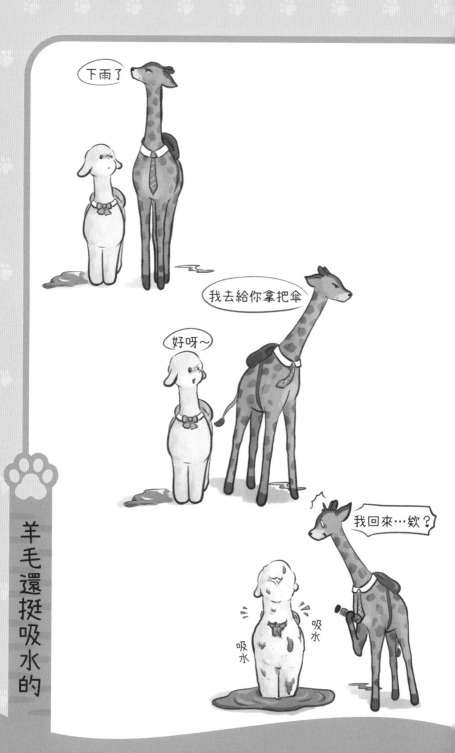

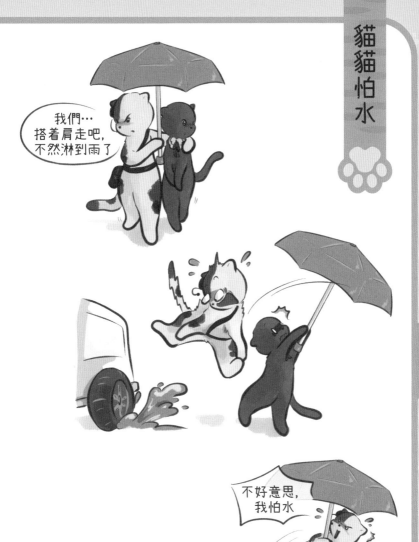

這群毛孩有點萌

這些毛孩
很有用

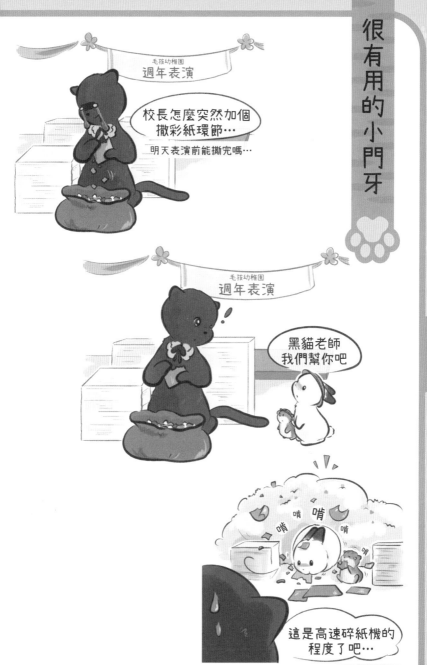

毛孩幼稚園
週年表演

校長怎麼突然加個
撒彩紙環節…

明天表演前能撕完嗎…

毛孩幼稚園
週年表演

黑貓老師
我們幫你吧

啃 啃
啃
啃
啃

這是高速碎紙機的
程度了吧…

這群毛孩有點萌

我叮嚀了你多少次
不-要-啃-道-具

待會就得出場了怎麼辦

欸等等…

客串的小南瓜

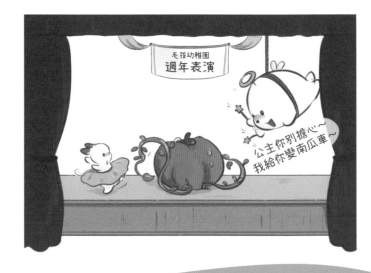

毛孩幼稚園
週年表演

公主你別擔心~
我給你變南瓜車

小南瓜的背面

抓緊緊

今早泡了杯咖啡

終於有時間
坐下來喝了…

欸居然還是暖的？

黑貓老師辛苦了！
不可以讓她的咖啡冷掉！

努力搗暖暖

這些毛孩
遲到了

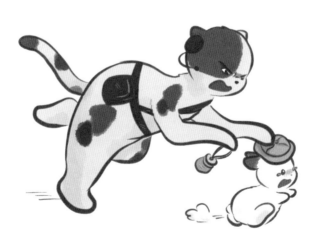

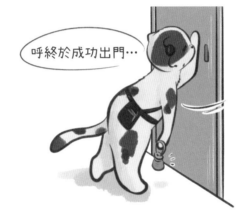

喂你先帶齊東西！

遲到了！

呼終於成功出門…

等等！你的水…
呃你怎麼還在這

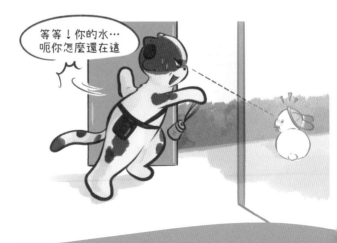

遲到也不及草草重要

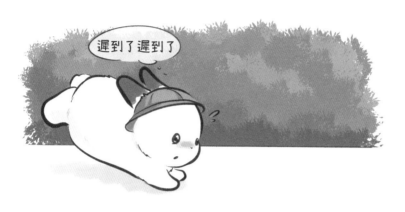

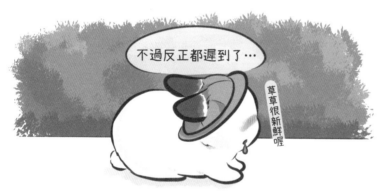

養脂千日，用在一朝

第四章

誰說毛孩
沒煩惱

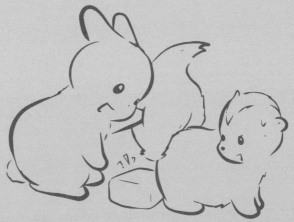

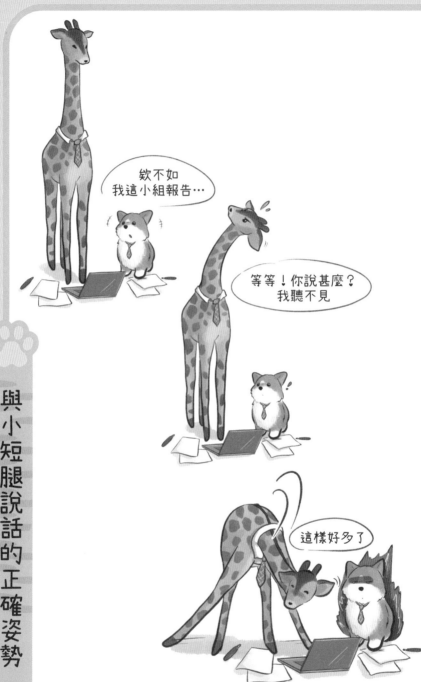

我告訴你們喔！
別瞧不起小短腿！

小短腿的好處可多了

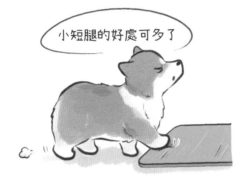

例如體育課做俯臥撐，
不撐起來也不會有人發現…

第四章 誰說毛孩沒煩惱

這隻毛孩有點萌

植毛聖手

謝謝醫生！我回去就馬上用你的生髮水！

植毛聖手

這是…

雖然你禿的範圍有點大，但這裏的醫生一定可以治好你的！

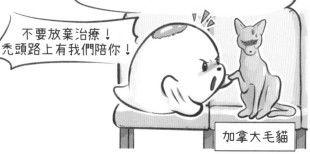

不要放棄治療！禿頭路上有我們陪你！

加拿大毛貓

小朋友，
別忘了你早晚會跟我一樣全禿掉

人家只是不小心長得兇了點嘛～

說起來，剛才誰說兔肉…比較香喔？

第四章　誰說毛孩沒煩惱

這夥毛孩有點萌

欸你說～
你可以幫忙做塊臭豆腐嗎？

專業舔毛毛洗澡~
附送頭皮按摩~

歡迎光…呃

我我我不舔！
我不要舔！

鼠鼠澡堂的客人

第四章 誰說毛孩沒煩惱

這夥毛孩有點萌

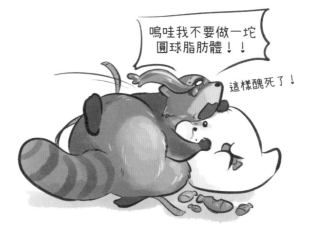

腰圍…
又破新高了…

嗚哇我不要做一坨
圓球脂肪體！！

這樣醜死了！

欸？

某醜死了的
圓球脂肪體

這次我真的減肥了！
誰也別想引誘我吃東西！

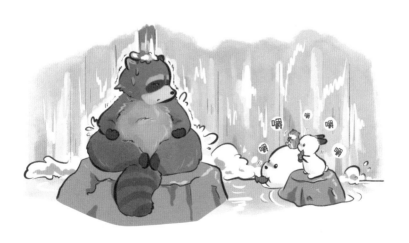

第四章 誰說毛孩沒煩惱

這夥毛孩有點萌

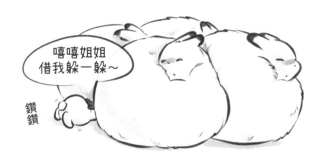

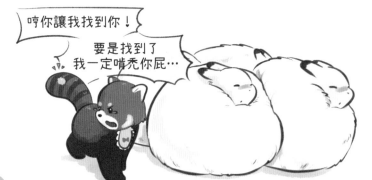

兔子界的大長腿

沒關係的,
即使是小短腿,
我們也是最萌的小短腿!

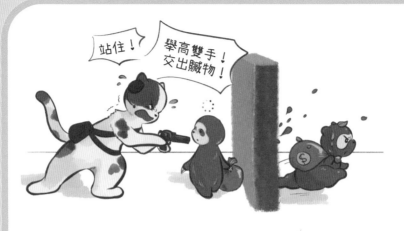

罪
名
…
太
…
慢
…

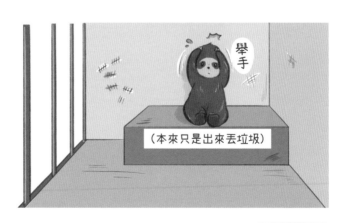

第四章 誰說毛孩沒煩惱

這夥毛孩有點萌

去郊遊千萬別帶個大袋子

呃不是…
毛粒你把自己也裝進去幹嘛

嘩～我真的飛起來了！

來吧鳥鳥～
我們也去飛一圈！

嗚哇哇
我是無翼鳥科的！

奇異鳥

是鳥就一定會飛嗎？♥

第四章　誰說毛孩沒煩惱

這夥毛孩有點萌

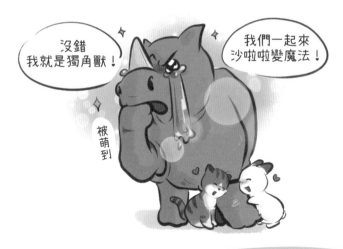

我是獨角獸！♥

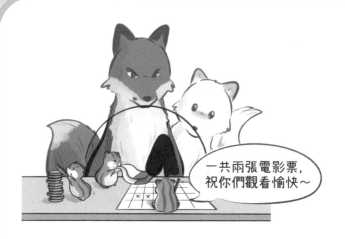

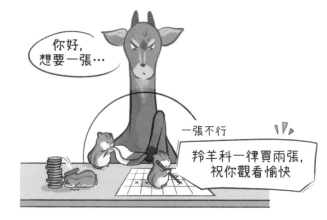

現在是歧視羚羊喔❤

欸對了，
五弟又去哪了？

不知道喔…
不是又把自己
掉進爆谷桶裏吧

第四章　誰說毛孩沒煩惱

這夥毛孩有點萌 S

職業微笑

果然世界上
最可愛的就是顧客呢～

她穿小碼，
但買中碼吧

孩子長得快，
免得校服太快不合身嘛

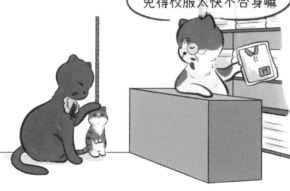

等等，橘的？

小橘同學也差不多大小，
那也來一件中碼…

橘貓的話直接加大碼吧

畢竟她們不是胖橘，
就是在變成胖橘的路上

胖橘定理

好了別哭了，
你現在還未發胖嘛不是嗎？

這夥毛孩有點萌

後記

感謝萬里機構「知出版」的邀請，讓我有這個機會把「桔梗與毛孩們」的故事搬到畫裏來，集結成冊。這段期間一邊要趕稿，一邊要兼顧 IG 上的連載原來是真的不容易。除了黑眼圈快比得上熊貓外，靈感也總是在枯竭的邊緣。這個時候，當然是要去摸摸小毛團求安慰了！不過這隻小屁孩才沒有那麼乖呢，不然你們看看她在我趕稿時都在幹甚麼：

你別老是找我的右手
討摸摸好不？

我摸了你那還怎麼畫畫⋯

但是真的完成這本書後，我很幸福。幸好能給你們預備這麼多小故事，幸好能給你們帶來快樂，那麼之前一切的勞累和掙扎就都是有意義的。

謝謝你們看到這裏，愛你們。

這夥毛孩
有點萌

繪著
桔梗

責任編輯
李穎宜

裝幀設計
鍾啟善

排版
何秋雲、辛紅梅

出版者
知出版社
香港北角英皇道 499 號北角工業大廈 20 樓
電話：2564 7511　　傳真：2565 5539
電郵：info@wanlibk.com
網址：http://www.wanlibk.com
　　　http://www.facebook.com/wanlibk

發行者
香港聯合書刊物流有限公司
香港荃灣德士古道 220-248 號荃灣工業中心 16 樓
電話：2150 2100　　傳真：2407 3062
電郵：info@suplogistics.com.hk
網址：http://suplogistics.com.hk

承印者
美雅印刷製本有限公司
香港觀塘榮業街 6 號海濱工業大廈 4 樓 A 室

出版日期
二○二一年五月第一次印刷

規格
大 32 開（210mm × 142mm）

ISBN 978-962-14-7350-9